風景畫

Mercedes Braunstein 著

吳鏘煌 譯

三民書局

風 景 畫

目 錄

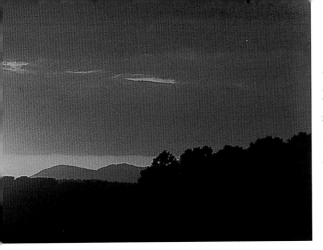

黎明或黃昏的光線提供風景畫迷人的色彩，這些色彩以橙色調為主，與藍色調和暗色調形成對比。

光的路徑

光線照射於任何一個地方，都有明確的路線，在一幅風景中，有些明亮的地方漸漸趨向黯淡。建立一個架構去分析，是很有用處的，明度可以組成我們所謂的「光與影」的架構。瞇著眼睛去看，較容易分別不同色彩及色調劃分出來的區域。

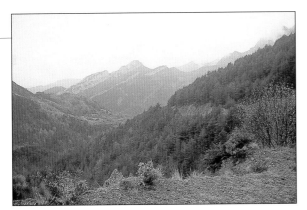

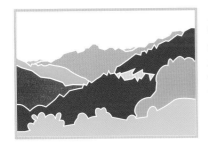

大氣現象的影響，反映在顏色的品質上。這些顏色標示於結構略圖中各個不同景深的區塊上。

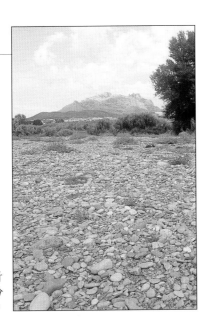

單一的光源使每一個物體反映出不同程度的色彩及色調，同樣地，也反映在其所投射的陰影上。

光線與調色盤

分析光線的特徵是很重要的。先將注意力全部侷限在色彩，看著目標景物，將色彩的架構成型。在準備著色時，必須以幾個顏色為基礎，當我們將風景中的主要色調具體呈現後，接著調和其相關色調，結果將可達到真實的效果。

陰影的比重

色調的架構使我們能輕鬆面對許多物體呈現於一個平面畫作中。陰影處，尤其最深色的地方，可以被明亮處包圍。當我們呈現一幅風景畫作時，必須注意陰影的投射，如果處理妥當，可以立刻呈現出此風景畫的深度。

光線與天空

天空可在風景畫中占據大部分的空間，也可以只是一小部分。例如這個範例，將會因為有大塊天空，或是廣大的碎石地，而使主要色調有所變化。當天空占據了主角的位置，就需要徹底研究其外形、光線及色調。

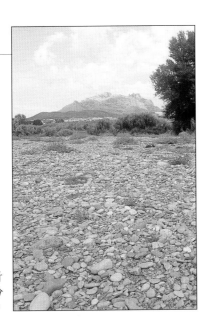

從同一個位置取景，可以隨心所欲讓天空取得較多或較少的份量，這個範例是以碎石地為主。

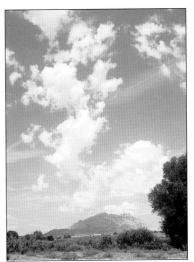

藍天中的雲層變化，占據了此幅風景的大部分。

構圖練習

我們可以運用許多輔助的方法來選取一個構圖生動的風景，接下來，我們將學習運用一些構圖的技巧，使我們畫出來的結果更饒富趣味。

構圖的技巧

儘管安排畫面的構圖需要經驗的累積，還是有一些基本的觀念可以讓初學者輕鬆入門。例如，當一個風景畫面擁有多種不同但對比明顯的場景時，最好有一個強烈的前景存在，此外，安排一個能夠引人注目的趣味焦點，則是另一個誘人且重要的元素。一般說來，當一幅畫擁有均衡的色塊布局，加強趣味重點，善用黃金分割區域當架構，就能達成一個良好的組織構圖。

組織構圖

我們可以看到有許多不同的構圖模式存在，有斜對角的、直線平面的、圓形的、中央的，或是三角形、不規則四邊形等等。在選取的風景中，很容易分辨出某種類似上述的簡易圖像，其圖像即為畫面構圖的略圖，此抽象圖案使我們能評估該取景的趣味性。

我們如何簡化這條田間小徑？可以將其簡化為一個直線的組織構圖，使前景呈現一個不規則四邊形的圖案。

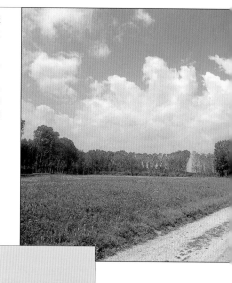

布局

擷取一處風景，其中呈現出多種不同組成元素，加以分析使形成一個配置圖，每個區域表現某物體表面呈現的顏色，如此一來，根據表徵的陰影與色塊的布局，產生一個作品雛形。

在組織構圖時，風景通常都呈現明顯的對比色。

風景畫

風景畫初探

構圖練習

觀察一條小徑深入樹林中的景象，自然在我們眼前出現一個三角形的圖案。

平衡

色塊應該要能互補，所有的藝術家都致力於將色塊均衡布局在其作品上。

色塊。每一個顏色塊面，都和其他部分或整體有一個重要且特殊的關聯，當我們談及色塊的比重時，不可將其排除在外。

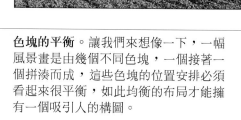

色塊的平衡。讓我們來想像一下，一幅風景畫是由幾個不同色塊，一個接著一個拼湊而成，這些色塊的位置安排必須看起來很平衡，如此均衡的布局才能擁有一個吸引人的構圖。

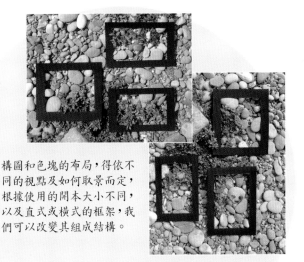

構圖和色塊的布局，得依不同的視點及如何取景而定，根據使用的開本大小不同，以及直式或橫式的框架，我們可以改變其組成結構。

決定構圖

我們可以運用不同的視點或取景來修飾一幅風景的構圖，現在就讓我們試試看。

變與不變

當我們在分析一幅風景時，除了簡化構圖之外，還應找出一些線條的位置，這些線條建構了整體畫面的基本外形。除了那些恆定不變的外形之外，適時加入的趣味變化是很有幫助的。通常一幅風景畫，會尋求不對稱的組織構圖，以製造較為活潑的效果。

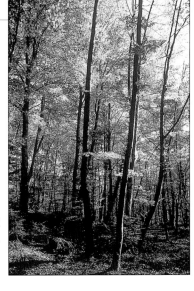

我們可以使用直線及曲線造成立體效果，增加趣味性。樹幹的垂直線條和直角相交的枝葉曲線形成對比。

黃金分割區域的運用

當一個趣味點或那些組織架構的組成元素位於一個所謂的「黃金分割區域」平面上，我們就可以得到一個吸引人的構圖。趣味點可以包含此圖例的任一角點。

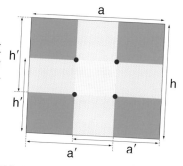

要在畫紙上確定黃金分割區域的位置很容易，將高度 h 乘以 0.618 得到一個長度 h′，然後在兩側的直線上，以 h′ 的長度分別由上往下及由下往上定點，拉出兩條橫線，再以 a 的寬度用同樣的方法，算出 a′ 並拉出兩條直線，這四條線的切割就形成了黃金分割區域。

趣味點

一組三株的樹木可以變身成為一幅畫的主角，其餘的元素則環繞在它們周圍。

當我們看一幅作品，視線很自然地趨向某一點時，可以說有一個趣味點存在其中。當我們打算選定某個景致，以期畫出生動的作品時，應在其中找出一個可以擔任趣味點的元素。

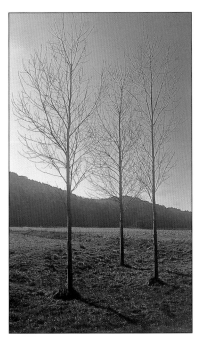

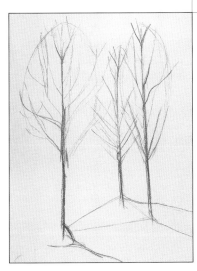

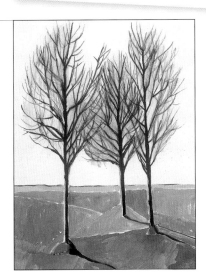

儘管主題如此簡單，畫者的銳利眼光已經直覺地意識到它們生動造形的可能性。藉由炭筆畫出的少許線條，即可明顯看出。

少許的幾塊顏色，呈現出一片草地，同時，光禿禿的枝幹戲劇化地描繪出主要的細部畫工；另外，應該隨時留意可以多加解釋說明的可能性。

9

如何取景

現在就來運用先前所學的知識。讓我們走出戶外並選定一個有趣的風景點，用準備好的取景框觀景，並變換不同的位置，直到尋獲足以吸引你的景觀為止。如何將選取的目標景觀表現在畫作上呢？首先，必須決定是否將全部景觀入畫，或只是選取某一部分，並且確定我們將從哪一個視點來觀察。

尋找景點

在曠野中，我們可以發現許多適合作畫的場景，或吸引人的小角落。事實上，的確存在著無數的景致，但我們只需將目光對準一個目標就足夠了。有時取景並不是那麼容易，但也許可以順其自然，讓某一場景吸引我們的注意力，再去考慮是否可以成為作畫的目標範本。

視　　點

根據我們所處的位置不同，對同一個風景就會產生不同的視覺。透視圖的畫法需確實包含以正前上方的視點所看出去的視線，有一點透視、兩點透視及三點透視，從一棵樹到一個鄉村建築物或運貨馬車，任何一個物體都有其透視圖。

需要注意什麼

為了定位一幅景色，我們應留意是否做到下列幾點：存在不同深度的場景、某個物體形成前景、有顏色的對比、呈現一個可能的趣味點、建立不同的線條、外形大小及規律。

2. 試看看後退一點，接著會變成怎樣的情景。我們視線看到的遠處山景變了，此外，我們察覺大馬路使風景變醜了。從這裡取景，可以使用海景的開本尺寸，那些雲看起來似乎在流動。

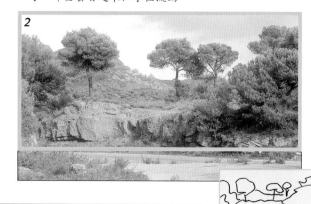

1. 兩棵松樹很自然地嵌入框內，後方遠處的山景引起了我們的注意，我們朝上看，看到一片雲遮住了部分的太陽。

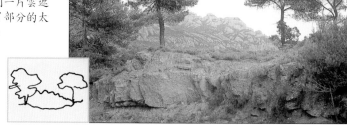

選取景點

使用取景框架將可能有趣味題材的部分景色劃定範圍，我們可以變更畫面大小，也可以選擇以直式或橫式的畫面取景。通常為了得到較吸引人的影像，我們會選取較美好的景色入鏡。

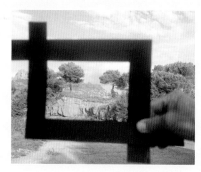

使用可調整式的取景框架，無論從任何一個視點取景都非常便利。

仔細觀察整體

我們應該留意任何不平坦的地方或隆起的小丘，它可以使我們增加或減少空間感。

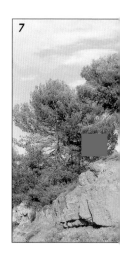

7. 現在太陽顯得較強烈，當我們作畫時，為了不錯失當下的顏色與色調，最好是在此同時快速記下筆記和註解，以作為準則依據。

如同這個範例,為了呈現藍色的天空,我們可以選擇紙張顏色,但是,不僅如此,還應選用合適的藍,如此才能與植物所展現的暖色調呈現出明顯的對比,且顧及到山脈的白色與灰色。

藉由摩擦調整色調的方法,有些灰色和淺棕色可以調配顏色並顯現出山脈的陰暗處,而植物展現的色彩則作為底部。

畫草圖用的粉彩

畫草圖用的粉彩顏色習慣上是可以與風景色彩架構相結合的顏色。一個橘色的粉彩可以使用於暖色調的風景,同樣地,一支藍色的粉彩筆適合於繪製寒色調的草圖,但是中性色彩,例如淺棕色或淺灰色,通常可以使用於任何色調的風景。那些細微且描繪出輪廓的主線條,讓我們定位出風景中不同的景深,使我們確定開始著手上色的方向,而且依據不同情況指示我們適合使用的處理方式。遠景可以用薄薄一層或不透明顏色打底,但通常會選用較微弱的色彩;至於中景和前景則建立不同的組織結構,採用不同的顏色,而且是以添加的方式將顏色重疊上去。

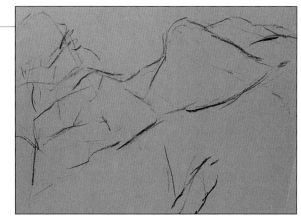

在這麼深色的畫紙上,似乎只可能用更深色的粉彩來畫草圖,然而卻也可以使用比紙張更淺的顏色來打草稿。

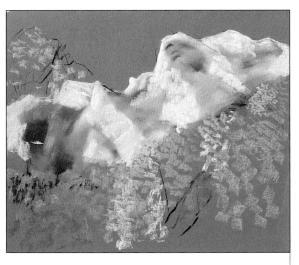

一開始用白色粉彩描繪山脈,使其具有立體感,而畫紙的藍色則可呈現陰影處。用白色粉彩上色時,塗得較薄或較厚,就可製造出所有必須的色調。接著,以並列方式,彩繪出植物的色彩。

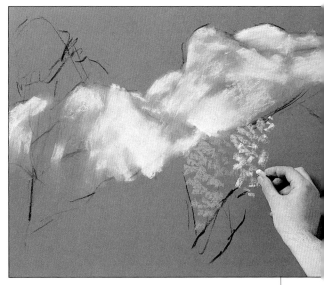

暈擦調整色調與漸層

暈擦調整色調成為粉彩畫常用的處理方法。當我們用手指頭抹過某一塊顏色,那些粉末粒子就會被抹開,不透明的色彩經過反覆摩擦,會產生模糊、淡化的效果,如果顏料很薄,經過暈擦使它伸展,每一次這麼做會使它變得更薄,直到消失不見。

線條和微弱或不透明的色彩

無論線條或色彩都是計畫中的安排。一個顏色可以用薄的、不透明或漸淡等不同方式應用,此外,一截線條也具備了方向與粗細。一些重複線條的方向構成了規則或不規則的網線,通常用來區分不同的景深及明度。

在完成基部著色後,重疊上精巧的線條,直到取得我們想要的對比點,用以區分不同景深展現的輪廓剪影。

藝術性的線條

畫面上留有未經塗抹且極富藝術性的線條,是為了突顯風景中某些組成元素,使其輪廓剪影具有強烈特徵。

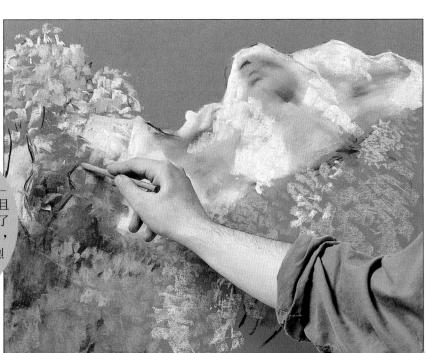

油　畫

一般來說，畫一幅油畫需要將工作時間分段。利用草圖當作指引，先將整個畫面塗以稀釋的顏料，等到這一層顏料在畫布上乾了且定色後，再開始覆蓋上其他色彩以塑造出我們想呈現的風景畫。

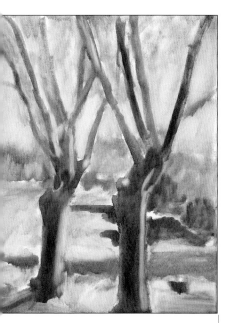

1. 事先用藍色打的草圖可作為色調準則的指南。

以油彩畫風景的基本知識

為了以油彩來呈現一幅風景畫，我們應該要很清楚光源來自何方。當我們將一個畫作分成幾個階段來進行時，應該要製作一些色調及色彩的指引，以作為整個作畫過程的準則，而且當實際光源改變時，才不至於使這幅作品產生變化。

第一層色彩

當我們在作第一層上色時，使用較薄的顏料以避免產生龜裂或紋路。第一層著色用的油畫顏料必須非常稀釋，如果沒有使用稀釋劑，就會顯現油彩本身原始的濃密度，而無法在畫布上流動。第一層著色通常在白色的畫布上顯現相當的透明感。

1. 可以使用單一色彩和明度來完成第一層著色，以這樣的方式操作，將草圖當作指南，隨後添加上去的色彩呈現作品的明度，可以只使用一種顏色或屬於同類群組的一些相關顏色。

2a. 和 b. 也可以使用多種色彩覆蓋概括的大片區塊，來完成第一層著色，色調的準則將會在此顯現。我們可以用深一點或淺一點的塗料顏色來著色，深或淺取決於調色時所使用稀釋劑的多寡。

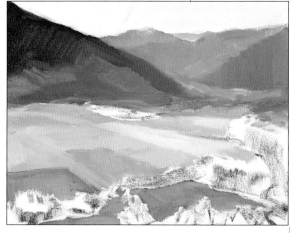

2a. 多種顏色的打底色塊，已將大塊的顏色位置定位，並有概括的外形。

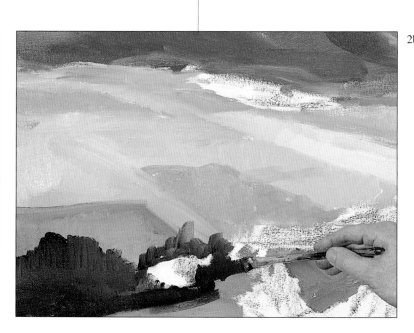

2b. 我們觀察目標景物的顏色，並研究如何用現成的顏料製品(在調色板上混合)重新將實景的顏色展現出來。為了能翔實地呈現我們所觀察到的景色，確立物體與物體之間相對應的關係是必要的。

著色的順序

並沒有硬性規定非得從天空開始著手上色不可,但這卻是較普遍的做法。基本上,我們可以先建立一個順序,通常我們會從較明亮的區域開始著色,下一個步驟,可以用陰暗的顏色區分出不同區域,到目前為止這樣的著色雖然尚未完成,但卻足以完整表現了畫布上面需要留白的空間,例如天空,可以用非常少的顏料藉由乾擦法連接山峰與天空。

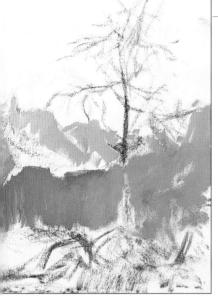

我們可以先將明亮的區域上色。

天 空

在一幅風景畫中,天空通常都會成為一個重要部分。必須從一開始就用正確的方法來處理,而且,很可能在第一層上色時就留下了決定性的影響力。天空的空間感較為薄弱,為了表達出它的真實性,通常會和具體的組成元素及此風景畫的主體做一個比較。

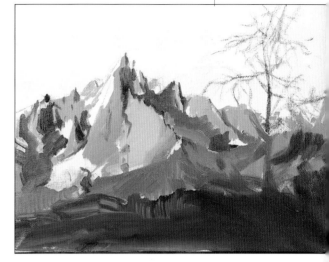

接著,我們將塗上代表陰影的顏色。

層層疊色

在後面階段上色的油彩,一般來說,都會使用比較濃的顏料,幾乎不用稀釋劑。畫面上呈現的量感是以油彩層疊附著上去的,色彩可以並列或重疊,一次比一次細微的筆觸和調整,使合適的色彩和色調塑造物體的立體感。

投射的影子

雲可以在自然景物的表面上產生很大的陰影,樹木也會投射陰影,例如,草地上的樹影。為了避免忘記繪製這些陰影,在第一層上色時最好要特別留意,並在此時呈現出所有我們看到的投影。

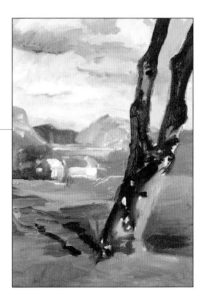

在第一層色彩中,就可清楚地留下頗富藝術質感的筆觸。

油彩量感呈現出上色的筆觸,及一層層適當的色彩與色調。

催乾劑

催乾劑中含有鈷的成分,雖然可以加速乾燥,但卻會減弱色彩光澤,使顏色看起來沒有生氣,黯淡無光澤。在使用它的時候,只需用極少的量添加在顏料裡即可。

● 繪畫小常識 ●

稀釋劑

有兩種基本產品可以在作油畫時使用。亞麻仁油可以溶解含油的東西,但會導致乾燥的速度較慢;相反地,精煉的松節油是揮發性很強的油性溶劑,而且可以加速乾燥。兩者的混合較常被用來當作稀釋劑,長久以來人們都用這樣的混合溶液來調和油畫顏料,習慣上是以亞麻仁油和松節油各百分之五十的比例混合,但也有以百分之六十的亞麻仁油和百分之四十的松節油混合而得到較不容易乾燥的稀釋劑。

23

陰影的細部

　　每個不同景深的場景都有某個程度的投影凝結，我們應清楚確定它所呈現的正確影像，而且隨時保持注意觀察，因為陰影是畫圖及透視的重要元素，可以增加對於深度的印象。

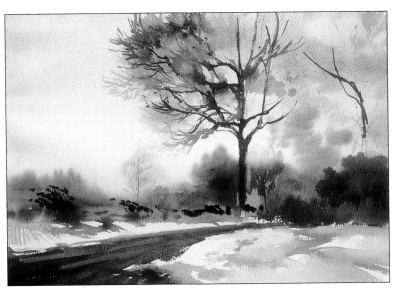

恰如其分地表達投射的陰影，是展現風景畫深度的基本要素。

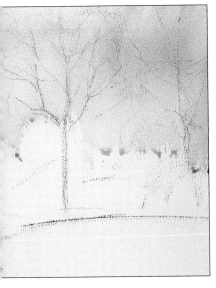

天空的部分已經用清水濕潤過，描繪最遠景的部分時，用灰色且均勻的筆劃上色，可以立刻得到烏雲密布的氣氛。

畫筆的運用

　　用水彩作畫時，為了達到最好的成果，水分的控制是基本的里程碑之一，這就好比熟練地使用畫筆一樣重要。如果一開始沒有達到想要的成果，通常比較建議不要太堅持，因為沒有什麼會比一幅過度修飾的水彩畫更遜色了。

我們應多加練習畫筆的使用，才能控制好水量。

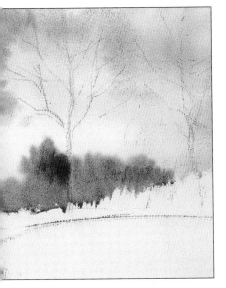

在前景的樹梢以很少量的顏料上色，但在遠景處的樹的線條就非如此，它們顯現較多的顏料，如此一來就好像在尚未乾燥的灰色上面形成雜色的著色。

當我們一調出適合那棵主角樹的樹梢基本顏色，只要在乾了的畫面上，畫上幾筆富藝術性的筆觸即可。

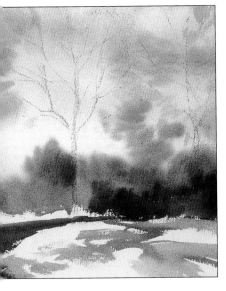

植物的細節部分繼續以較不具體的手法與路徑的圖案相對立，形成比較明顯的對比。每個區域都需要不同程度的濕潤度。

乾的色彩上的細節

　　一幅風景畫中較細節部分的描繪，是留在最後一個階段執行的，通常，習慣上以乾中濕的方法，並用很細的畫筆來操作。

　　水彩所擁有的藝術特性就是提供透明的色彩，因此不需修改而展現綜合筆觸的質感。

　　沒有什麼會比失敗的濕中濕畫法來得更糟了。當我們在處理重疊色彩時，無論是大面積或小地方，都應先確定第一層色彩已經乾了，才能再上色，如果不這麼做，那些顏色會混在一起，使色彩較黯淡無光，而變得有點髒。

31

風景畫：是一種繪畫或素描的題材，描繪的範圍是田野或樹林。在一幅風景畫中，可以摻入無數的元素：植物、耕地、天空、大地、石頭等等。

組成元素的特徵：最能引起我們的興趣去素描或繪畫的部分，就是該元素的外形、顏色及組織質地。

取景框：固定或活動式的，當我們在選取入畫的風景目標時，它可以使我們很容易看出選取範圍。

構　圖：為了確保畫作主題的趣味性，對我們選取入畫的風景組成元素做一個適宜的配置，即為構圖。我們可以移動我們本身的位置，直到發現一個理想的視點，我們還應好好研究構圖的圖解，尋找是否出現了可能的趣味點，評估黃金分割的運用，色塊的互補，試圖讓某個物體在作品中展現規律的節奏。

構圖的略圖：是由某個簡單的圖形所形成，如橢圓形、長方形、"L"形等等，它是整幅風景畫的一個概括表達草圖。

趣味點：就是當我們在觀察景物或作品時，目光自然匯集的焦點。最好是位於黃金分割的平面上。

黃金分割：是指畫面上的一個平面，它的位置在於分別以畫面的高度和寬度乘以 0.618，以這兩個數值分別由四個角開始往內測量分割出來的地方。

光　線：是繪畫或素描的一個重要因素。研究風景中的光線對於我們選定的作畫目標的影響，它可以決定明度，或支配性的色彩，即支配全體的配色傾向。

調　和：是指顏色的應用，使一幅風景畫達到視覺宜人的效果。比較完整的顏色組織有暖色系、寒色系及濁色系。

暖色系：包含調色板上所有的溫暖色彩，這些暖色彩互相的調和色及添加白色。黃色系、橘色系、紅色系、胭脂紅色系和土色系，都屬於暖色系。

寒色系：包含調色板上所有的寒冷色彩，這些寒色彩互相的調和色及添加白色。屬於寒色系的顏色有藍色系、綠色系及灰色系。

濁色系：包含調色板上所有的混濁色彩，以及這些濁色與任何顏色的調和色，也可以用不同比例混合兩個互補色，無論有沒有加白色於混合色中，都可以製造出屬於濁色系的色彩。

整體的速寫草圖：根據作畫的方法而有不同，但是為了以適當的工具及合宜的技巧畫出一幅風景畫，卻是一個不可缺少的預備步驟。這個速寫草圖應該要簡單清楚，如同一個關於明度及色彩的工作指引，它在畫作完成時也將成為作品的一部分。

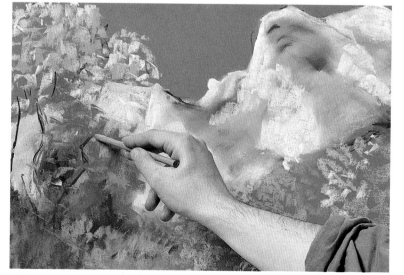

普羅藝術叢書